BROCHA
y
PINCEL

Alma Flor Ada
F. Isabel Campoy

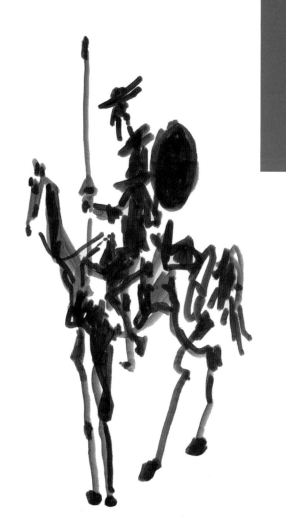

ALFAGUARA

INFANTIL Y JUVENIL

Art Director: Felipe Dávalos
Design: Arroyo+Cerda S.C.
Editor: Norman Duarte
Cover: Roberto Benítez, *Cosecha de verano*

Santillana USA Publishing Company, Inc.
2023 NW 84th Avenue
Miami, FL 33122

Art B: *Brocha y pincel*

ISBN 10: 1-58105-419-X
ISBN 13: 978 1-58105-419-4

Published in the United States of America
Printed by NuPress
15 14 13 1 2 3 4 5 6 7 8 9

A nuestras madres, Alma y María,
que nos dieron el arte de ver hermosa
la vida.

Cada día

Mira la calle
desde tu ventana
y dale toda la belleza
de tus ojos.

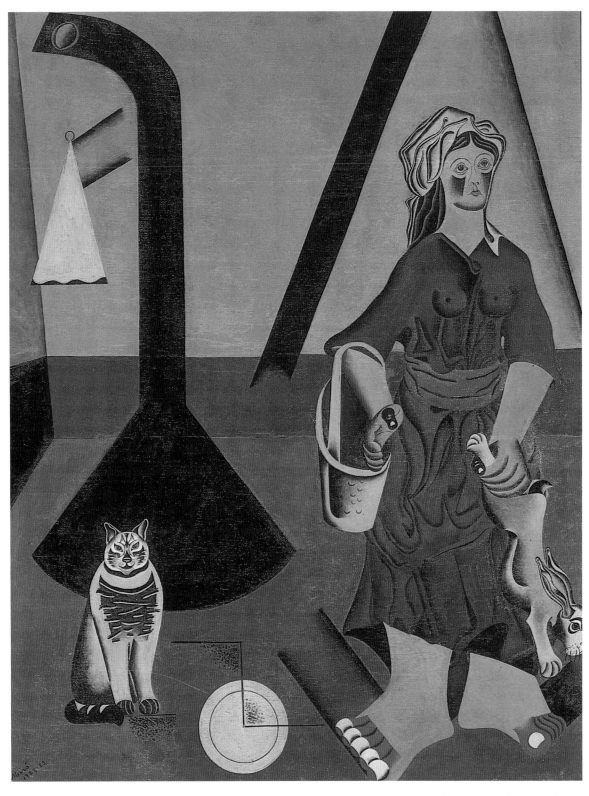

La mujer del granjero,
de Joan Miró.

Pintor anónimo,

aquí estás,

en estos brazos,

un gallo

y mi mirar.

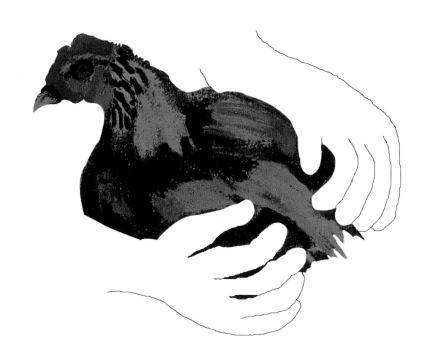

Niña con gallo
(anónimo)

Cresta roja,

pico fuerte,

sonoro quiquiriquí.

Gallito fino.

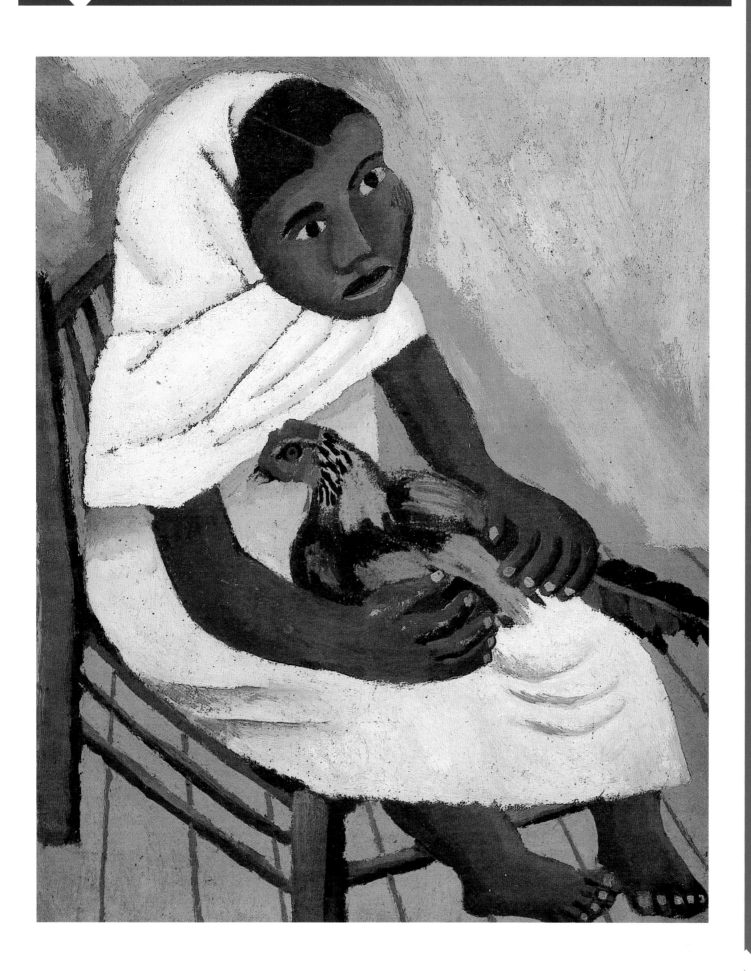

Tú que pintas
alas blancas,
¡pinta en ellas
paz
y libertad!

Tocororo,
de **Ramón de la Sagra.**

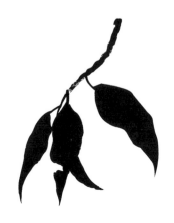

Alas ligeras,
vivos colores,
canto en la rama.
Pájaro libre.

%

TROGON temnurus. Comm

Calg. TOCORORO.

Teames pinx

Bougeard imp

Guyard sculp

S eñor don Botero,
pintor gordinflón.
¿Por qué el que pintas
parece un glotón?

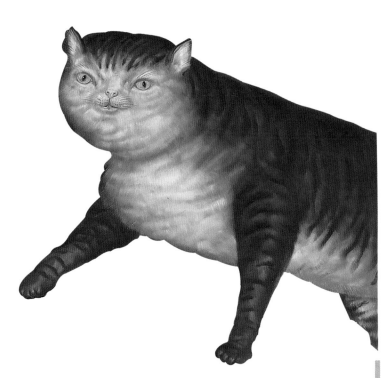

Naturaleza muerta con sopa verde,
de **Fernando Botero.**

Bigotes largos,
orejas puntiagudas,
ronroneo amistoso.
Gato sedoso.

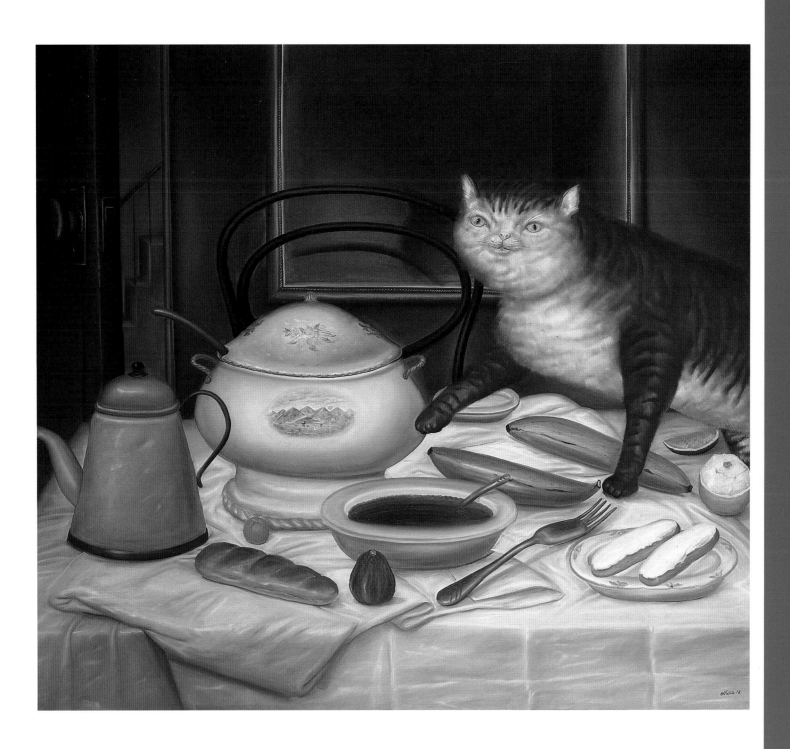

Goya, pintor de la corte,
pintó reyes y princesas.
Goya, amante del color,
pintó paisajes, juegos y fiestas.

Dos niños con dos perros,
de **Francisco de Goya.**

Oído agudo,
lomo firme,
ladrido protector.
Perro fiel.

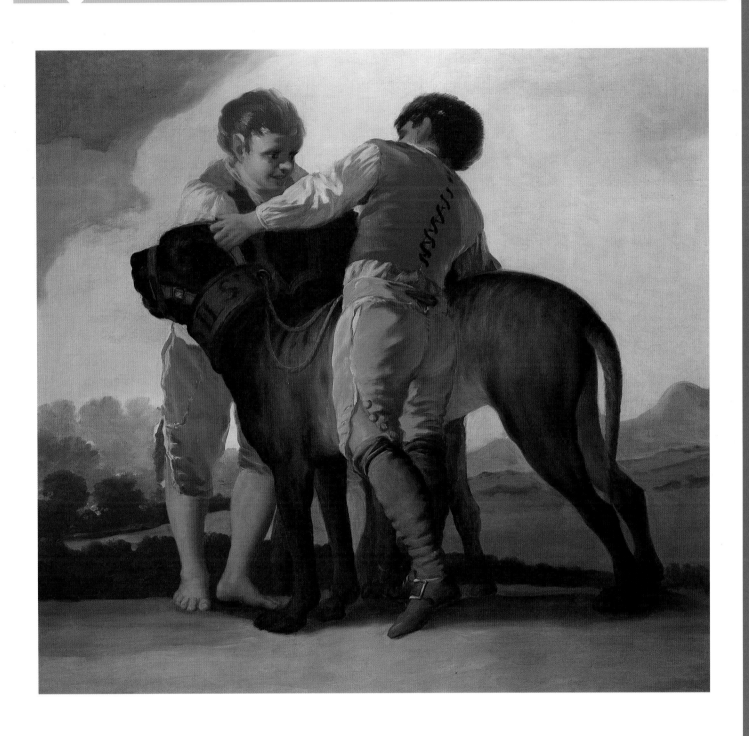

P

ablo Picasso,

rey de un solo trazo

de don Quijote

y su amigo Sancho.

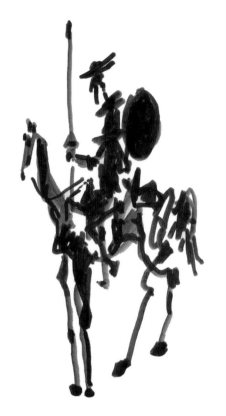

Don Quijote,
de **Pablo Picasso**.

Patas finas,
andar ligero,
relincho en el campo.
Caballo Rocinante.

Orejas largas,
andar muy lento,
rebuzno bajo el sol.
Burro barrigón.

14

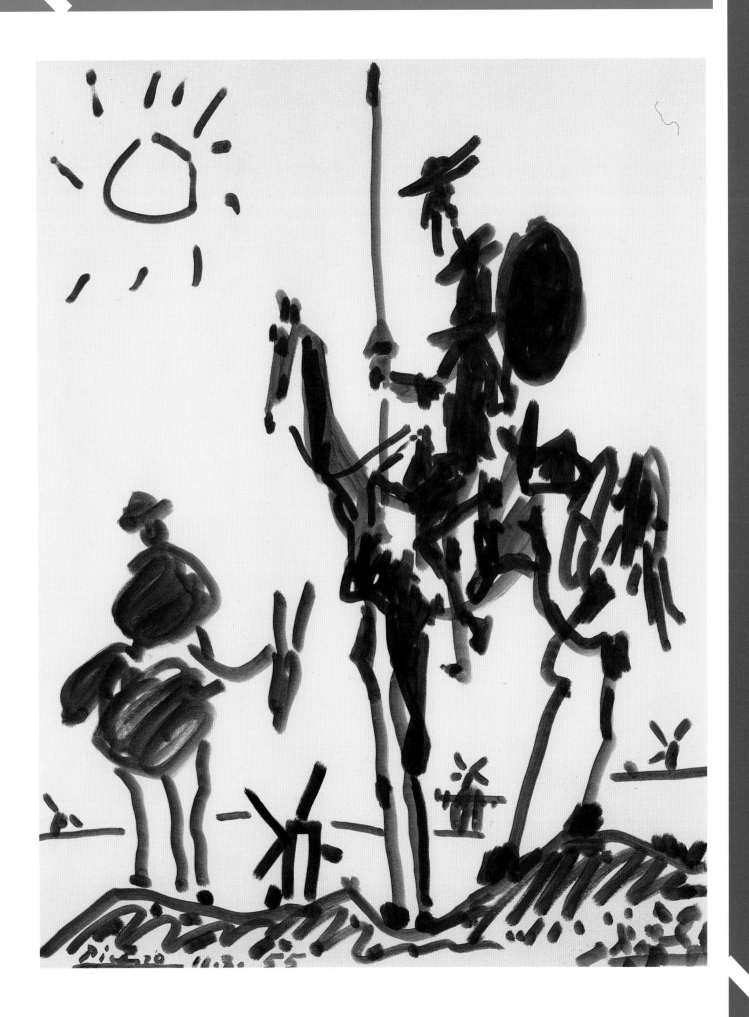

P eña pinta,

peña a peña,

un suroeste indígena

y otro de hispana herencia,

y pintando nos invita

a entender todo aquello

que la historia nos enseña.

Colcha y olla,
de **Amado Peña.**

Pies cautelosos.

Mirar atento.

Cuernos altos,

para tocar al sol.

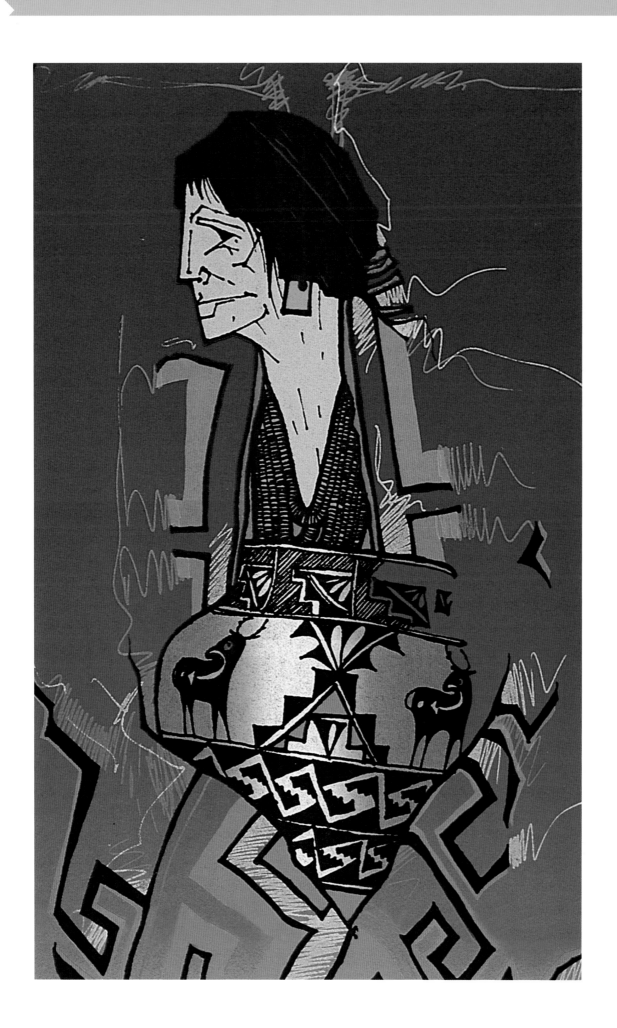

F rida, Frida, Frida,

que pintas y pintas y pintas,

tu cara, tu cara, tu cara,

afirmando sobre el dolor

la belleza del arte

y de tu vida, Frida.

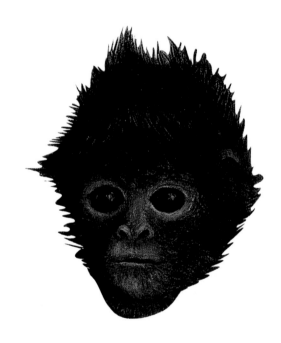

Autorretrato con mono,
de **Frida Kahlo.**

Ojos brillantes,

cuerpo peludo,

chillido alegre.

Chango-mono gracioso.

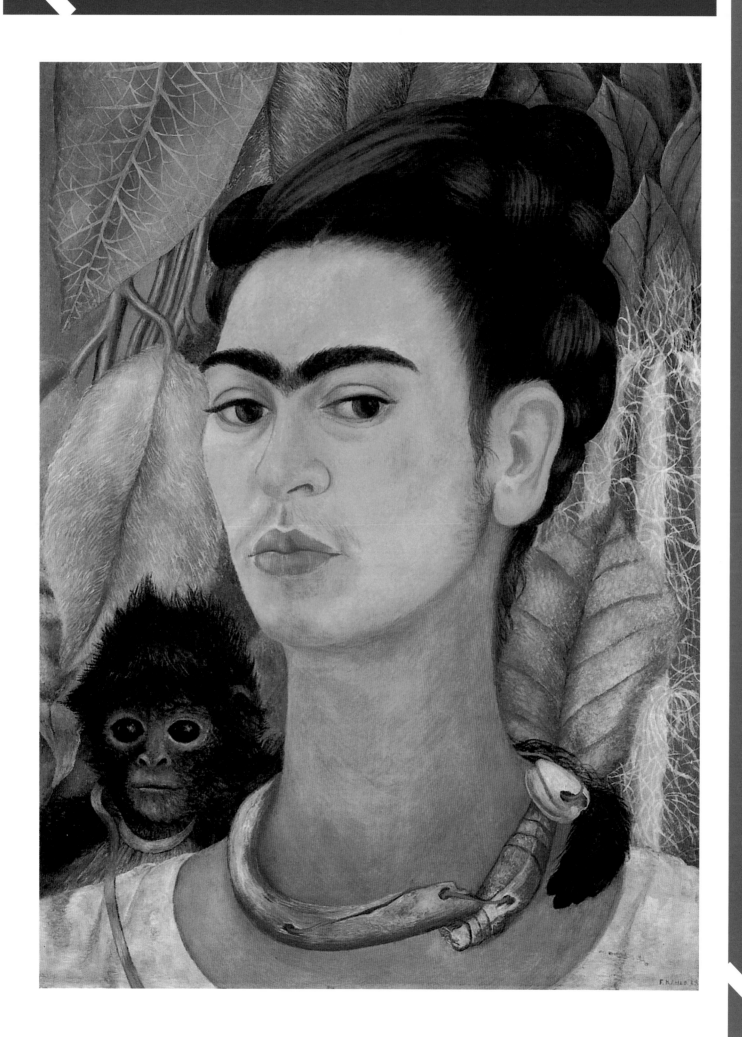

Águila veloz
que vuelas alto,
hablando de orgullo,
de amor tu canto.

Gracias,
pintora del campo.

¡Viva la raza!,
de Hannah Zubizarreta.

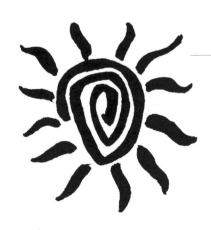

Alas abiertas,
vuelo alto,
voz en la montaña.
Águila veloz.

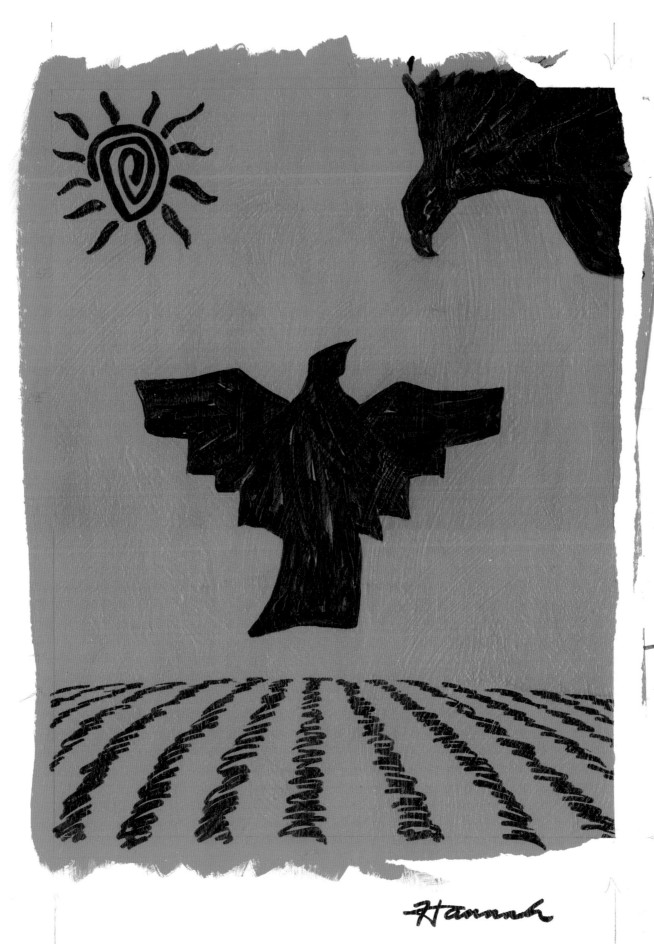

Hannah

ROBERT FROST SCHOOL
1805 ASPEN DRIVE
MOUNT PROSPECT, ILLINOIS 60056

Grulla de pico largo,
bailando sobre un pie,
incluso en tu vuelo blanco.

Vuelo humilde,
como tu pintor franco.

Cosecha de verano,
de **Roberto Benítez.**

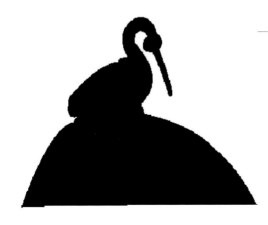

Plumas finas,
cuello largo,
pico comedor.
Grulla en los lagos.

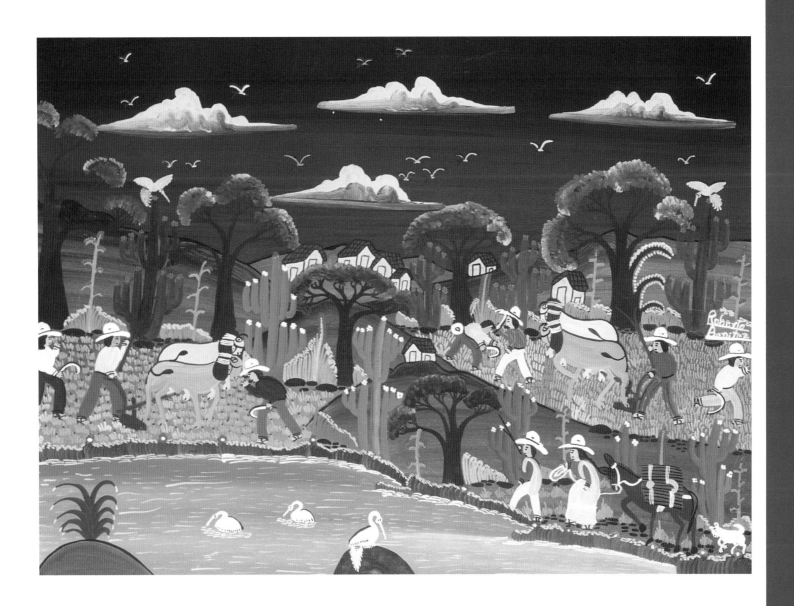

G

atito rojo a mis pies
y en el bigote
tres pelos, tres.
—¿Qué ves con esos ojos
cuando miras del revés?
—Veo a Dalí y a Picasso
en Cadaqués.

Composición,
de **Joan Miró.**

Bigotes grandes.
Pelito en tu piel.
Gato amoroso,
con ojos de miel.

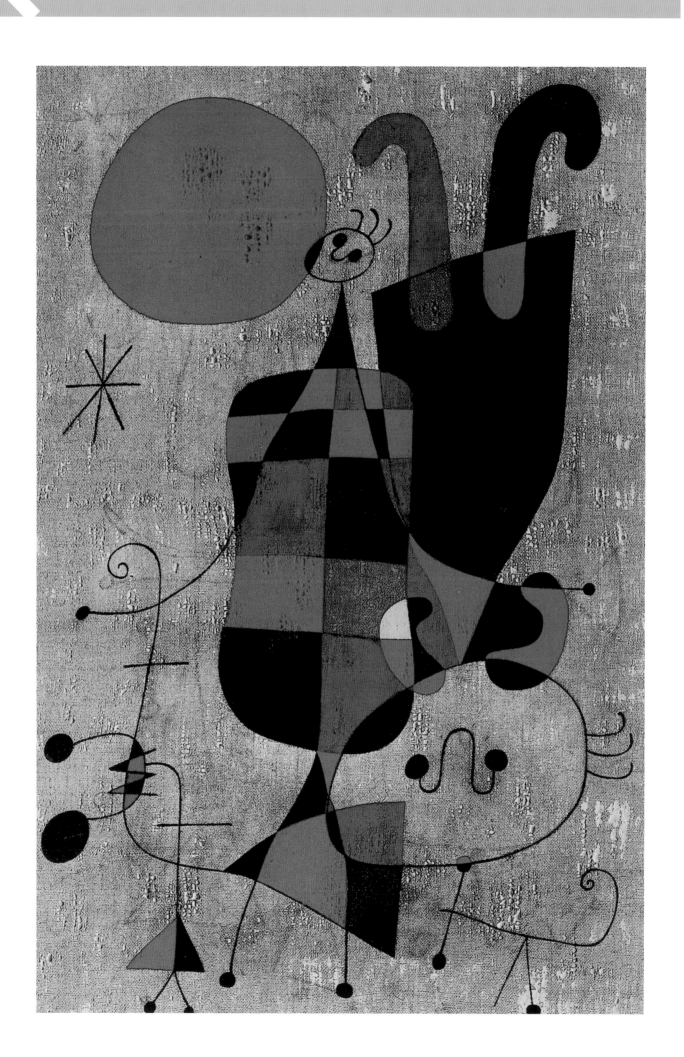

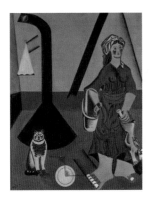

❧ JOAN MIRÓ

Joan Miró es uno de los pintores españoles del siglo XX más famosos del mundo. Nació en Barcelona. Su estilo es *surrealista* y *abstracto*. Le gusta jugar con el color y la forma. A veces ve las cosas como los niños, y nos hace soñar. Fue amigo de otro gran pintor español, Pablo Picasso.

Joan Miró hizo muchas cosas hermosas. Hizo esculturas, cerámica y hasta teatro. Fue un artista internacional.

La mujer del granjero

❧ Mira los pies y las manos de la mujer del granjero. Mira las telas de su vestido y las figuras geométricas del cuadro. Observa el color de su cara. Miró pintó este cuadro empleando el estilo *cubista*, que aprendió de su amigo Picasso.

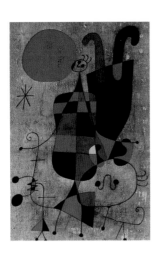

Composición

❧ Con breves trazos y círculos de color, el pintor crea una atmósfera de juego y emoción entre el gato y su dueño.

Cadaqués es el nombre de un pueblo cerca de Barcelona donde vivieron o al que visitaron Miró, Dalí y Picasso.

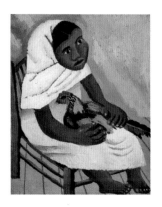

⚜ ANÓNIMO

Cuando no se conoce el nombre del
autor de una obra —sea de pintura,
literatura, música u otras artes—,
se dice que es *anónima*.

Niña con gallo

⚜ Con estos colores y estas líneas, este artista anónimo pintó con amor
a alguien humilde, a alguien del pueblo. La niña tiene a un amigo en sus
brazos. Los dos descansan juntos al final del día. Es un cuadro
expresionista.

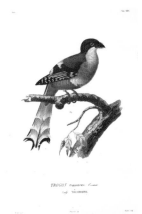

⚜ RAMÓN DE LA SAGRA

Nació en España, y en verdad no fue un
pintor, sino un científico. En su *Atlas
físico, político y natural de Cuba* estudia
la flora y la fauna cubanas.

Tocororo

⚜ Este grabado representa al *tocororo*, o *trogón*, un ave típica cubana
que aparece en el mencionado *Atlas*. El pájaro y la rama del árbol están
tan bien dibujados que parece una fotografía. Es una pintura *realista*.

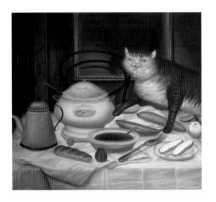

FERNANDO BOTERO

Nació en Medellín, Colombia, en 1932. Su padre murió cuando él tenía cuatro años y tuvo que luchar en solitario para llegar a ser pintor. Es un gran estudioso de la pintura clásica. Ama el color y cree que la pintura latinoamericana tiene como tema central a la familia. Su arte es apreciado mundialmente.

Naturaleza muerta con sopa verde

Los cuadros donde aparecen frutas, vegetales y otras cosas de comer se llaman *naturalezas muertas*. Botero pinta escenas y figuras de tema familiar. La familia va a comer. El gato salta a la mesa y es sorprendido por el pintor. Botero define su pintura como *figuración postabstracta*.

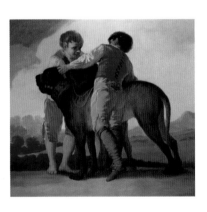

FRANCISCO DE GOYA

Nació en Zaragoza, España, en 1746. Fue pintor de los reyes, pero también de la vida a su alrededor. Por la variedad de su obra, su sentido del color y cuidado del detalle, se le considera uno de los grandes genios de la pintura española. Murió en 1828.

Dos niños con dos perros

Las figuras pintadas por Goya se ven fuertes. Parece que se mueven. Aquí, los niños están dibujados con tanto detalle que hasta se ven los pliegues de la ropa. En sus cuadros, pues, hay *realismo*.

PABLO PICASSO

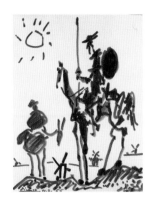

Nació en Málaga, España, en 1881. Vivió mucho tiempo en París. Está considerado como "el genio del siglo XX" porque creó una forma nueva de pintar la realidad llamada *cubismo*. Fue creador de cerámicas e hizo litografías. Pintó con todo tipo de materiales y en diferentes estilos. También fue escultor. Murió en 1973.

Don Quijote

Don Quijote es un personaje literario creado por Miguel de Cervantes. Su amigo y sirviente, Sancho Panza, lo acompaña en sus aventuras por Castilla. Aquí aparece frente a los molinos, en una escena del libro de Cervantes. Picasso amaba a ese personaje. Éste es un dibujo a tinta, hecho con trazos irregulares.

AMADO PEÑA

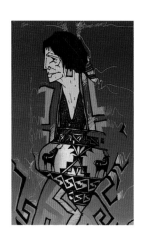

Amado Peña se define a sí mismo como "mestizo", descendiente de españoles y de nativos americanos yaqui. Estudió en la Universidad de Texas A & I y enseñó arte por muchos años, al tiempo que creaba pinturas de enorme fuerza y quietud. Vive en Santa Fe, Nuevo México.

Colcha y olla

Así es su obra: una pintura moderna hecha a la manera de los indígenas americanos. En este dibujo de líneas geométricas y colores fuertes, que recuerda los tejidos navajos, un artesano indígena regala su olla a una diosa, la Madre Tierra...

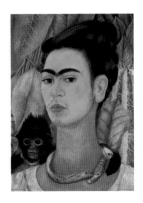

●✦ Frida Kahlo

Es una de las figuras más renovadoras de la pintura mexicana (1910-1954). Repitió incansablemente su autorretrato, pintando en la cama, donde pasó mucho tiempo a consecuencia de un grave accidente de tranvía. Fue esposa de otro gran pintor, Diego Rivera. Frida y Diego fueron el centro de la vida cultural mexicana en su tiempo.

Autorretrato con mono

●✦ Cuando un artista hace un retrato de sí mismo, la obra se llama *autorretrato*. Los cuadros de Frida Kahlo son *expresionistas*. Usaba símbolos, objetos o animales que para ella significaban algo especial.

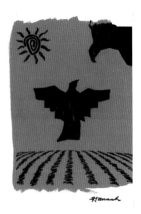

●✦ Hannah Zubizarreta

Nació en San Francisco, California, en 1966. Desde muy joven sintió la pasión por el color y la forma. Estudió en la Academia de Bellas Artes de San Francisco. Es una gran retratista y paisajista.

¡Viva la raza!

●✦ El centro de este cuadro es el Águila Azteca, símbolo de la Unión de Trabajadores Campesinos, creada en California por César Chávez. Es un homenaje al esfuerzo y a los logros de los campesinos latinos en Estados Unidos.